行楷速成

[教材]

笔画偏旁

XINGKAISU CHENG

李放鸣　书

美 黑龙江美术出版社

图书在版编目（CIP）数据

行楷速成教材. 笔画偏旁 / 李放鸣书. —哈尔滨：
黑龙江美术出版社，2016.12
（笔墨先锋）
ISBN 978 - 7 - 5318 - 9688 - 3

Ⅰ.①行…　Ⅱ.①李…　Ⅲ.①行楷 - 书法 - 教材
Ⅳ.①J292.113.3

中国版本图书馆 CIP 数据核字（2016）第 316654 号

书　　名 / 行楷速成教材·笔画偏旁
作　　者 / 李放鸣
出版发行 / 黑龙江美术出版社
地　　址 / 哈尔滨市道里区安定街 225 号
邮政编码 / 150016
经　　销 / 全国新华书店
责任编辑 / 林洪海
发行电话 / (0451)84270514　84270525
网　　址 / www.hljmss.com

印　　刷 / 四川省南方印务有限公司
开　　本 / 787mm×1092mm　　1/16
印　　张 / 9
字　　数 / 150 千
版　　次 / 2016 年 12 月第 1 版
印　　次 / 2019 年 3 月第 2 次印刷

书　　号 / ISBN 978 - 7 - 5318 - 9688 - 3
定　　价 / 20.00 元

本书如发现印装质量问题，请直接与印刷厂联系调换。
厂址：四川省眉山市彭山区彭祖大道南段 575 号
电话：(028)86138228

目　录

强化训练二

吉	吉	吉			壳	壳	壳		
壶	壶	壶			嘉	嘉	嘉		
刍	刍	刍			兔	兔	兔		
叛	叛	叛			取	取	取		
叔	叔	叔			受	受	受		
建	建	建			延	延	延		
差	差	差			贡	贡	贡		

商山早行

〔唐〕温庭筠

晨起动征铎，客行悲故乡。鸡声茅店月，人迹板桥霜。槲叶落山路，枳花明驿墙。因思杜陵梦，凫雁满回塘。

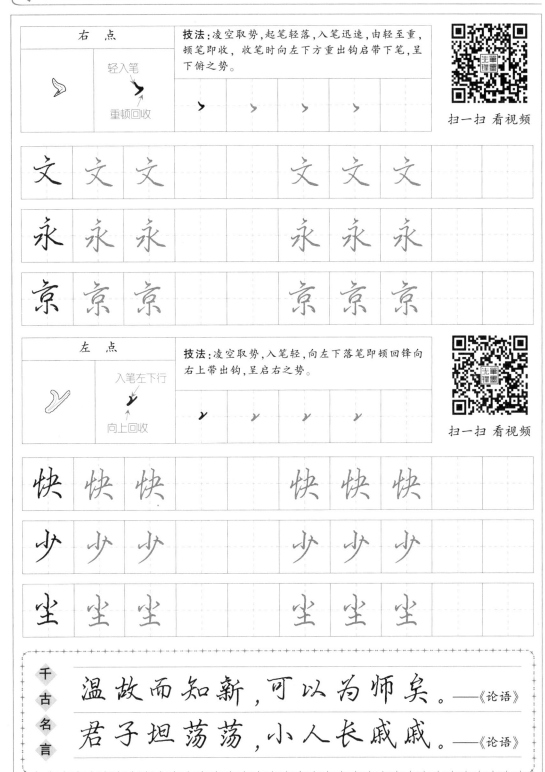

右　点		技法：凌空取势,起笔轻落,入笔迅速,由轻至重,顿笔即收,收笔时向左下方重出钩启带下笔,呈下俯之势。

轻入笔
重顿回收

扫一扫 看视频

文 文 文　　　文 文 文

永 永 永　　　永 永 永

京 京 京　　　京 京 京

左　点		技法：凌空取势,入笔轻,向左下落笔即顿回锋向右上带出钩,呈启右之势。

入笔左下行
向上回收

扫一扫 看视频

快 快 快　　　快 快 快

少 少 少　　　少 少 少

尘 尘 尘　　　尘 尘 尘

千古名言

温故而知新,可以为师矣。——《论语》

君子坦荡荡,小人长戚戚。——《论语》

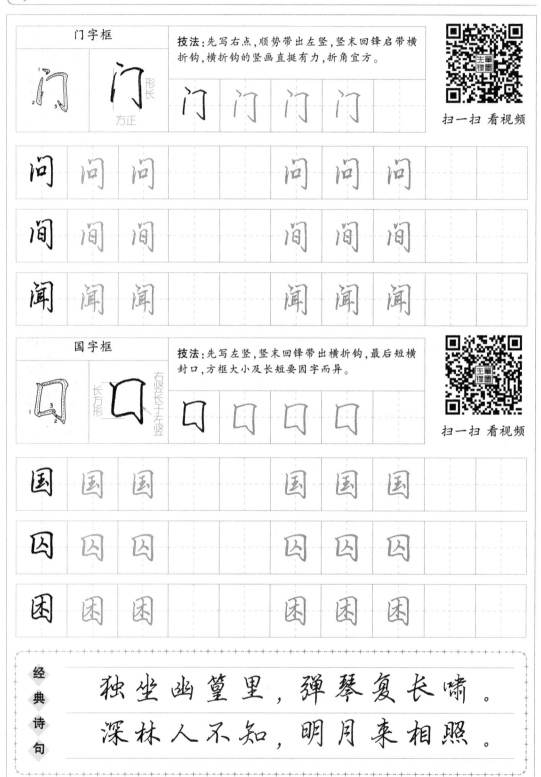

门字框

技法:先写右点,顺势带出左竖,竖末回锋启带横折钩,横折钩的竖画直挺有力,折角宜方。

形长　方正

扫一扫 看视频

门 门 门 门

问 问 问　　　问 问 问

间 间 间　　　间 间 间

闻 闻 闻　　　闻 闻 闻

国字框

技法:先写左竖,竖末回锋带出横折钩,最后短横封口,方框大小及长短要因字而异。

长方形　右竖长于左竖

扫一扫 看视频

口 口 口 口

国 国 国　　　国 国 国

囚 囚 囚　　　囚 囚 囚

困 困 困　　　困 困 困

经典诗句

独坐幽篁里,弹琴复长啸。
深林人不知,明月来相照。

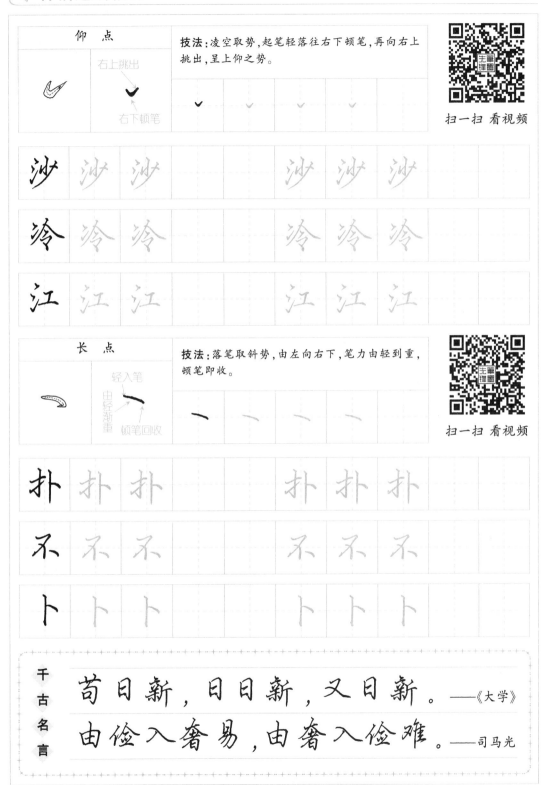

| 仰　点 | 技法：凌空取势，起笔轻落往右下顿笔，再向右上挑出，呈上仰之势。 |

右上挑出
右下顿笔

扫一扫 看视频

沙　沙　沙　　　　沙　沙　沙

冷　冷　冷　　　　冷　冷　冷

江　江　江　　　　江　江　江

| 长　点 | 技法：落笔取斜势，由左向右下，笔力由轻到重，顿笔即收。 |

轻入笔
由轻渐重
顿笔回收

扫一扫 看视频

扑　扑　扑　　　　扑　扑　扑

不　不　不　　　　不　不　不

卜　卜　卜　　　　卜　卜　卜

千古名言

苟日新，日日新，又日新。——《大学》

由俭入奢易，由奢入俭难。——司马光

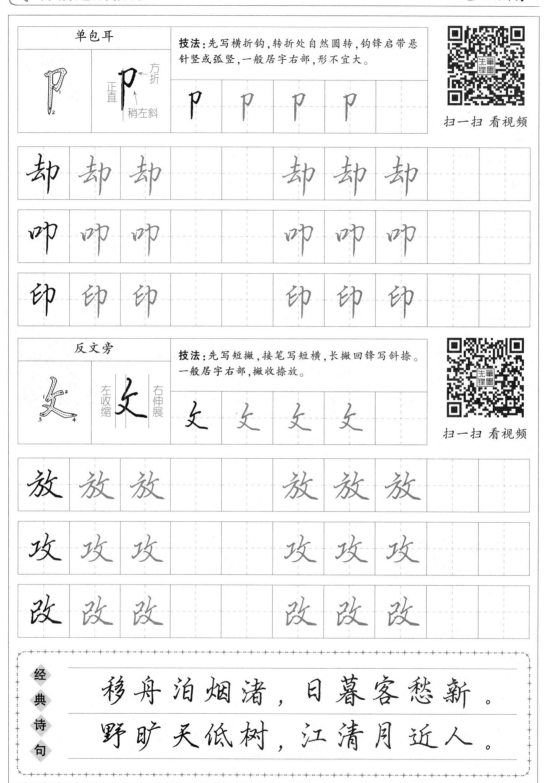

单包耳		技法：先写横折钩，转折处自然圆转，钩锋启带悬针竖或弧竖，一般居字右部，形不宜大。			

扫一扫 看视频

却 却 却　　　却 却 却

吅 吅 吅　　　吅 吅 吅

印 印 印　　　印 印 印

反文旁		技法：先写短撇，接笔写短横，长撇回锋写斜捺。一般居字右部，撇收捺放。			

扫一扫 看视频

放 放 放　　　放 放 放

攻 攻 攻　　　攻 攻 攻

改 改 改　　　改 改 改

经典诗句

移舟泊烟渚，日暮客愁新。
野旷天低树，江清月近人。

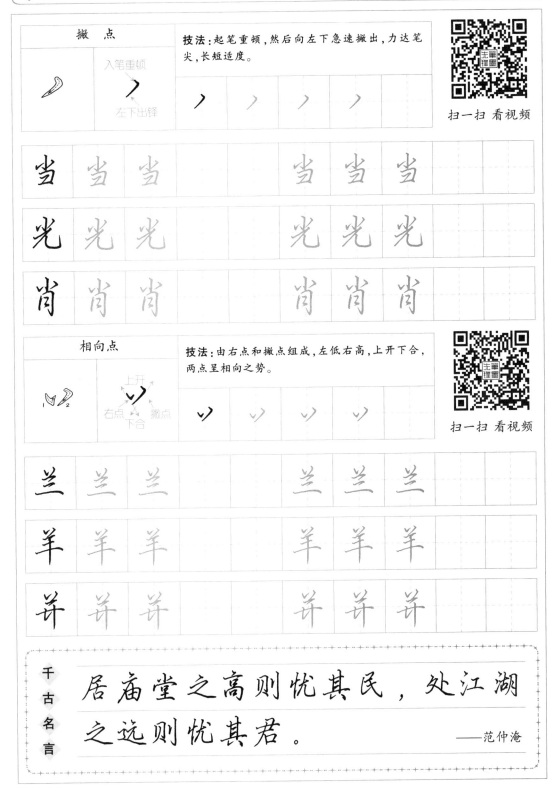

撇点

技法：起笔重顿，然后向左下急速撇出，力达笔尖，长短适度。

入笔重顿
左下出锋

扫一扫 看视频

当　当　当　　　　当　当　当

光　光　光　　　　光　光　光

肖　肖　肖　　　　肖　肖　肖

相向点

技法：由右点和撇点组成，左低右高，上开下合，两点呈相向之势。

上开
右点　　撇点
下合

扫一扫 看视频

兰　兰　兰　　　　兰　兰　兰

羊　羊　羊　　　　羊　羊　羊

䒑　䒑　䒑　　　　䒑　䒑　䒑

千古名言　居庙堂之高则忧其民，处江湖之远则忧其君。

——范仲淹

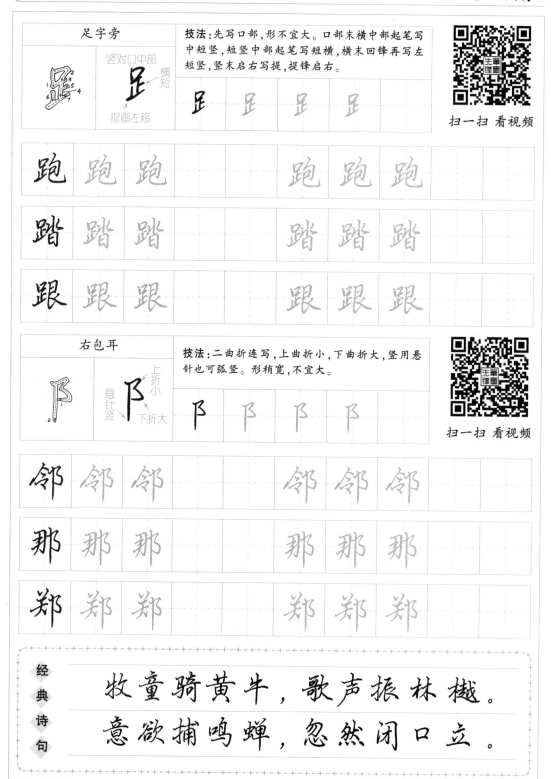

| 足字旁 | | 技法:先写口部,形不宜大。口部末横中部起笔写中短竖,短竖中部起笔写短横,横末回锋再写左短竖,竖末启右写提,提锋启右。 |

扫一扫 看视频

跑　跑　跑　　　跑　跑　跑

踏　踏　踏　　　踏　踏　踏

跟　跟　跟　　　跟　跟　跟

| 右包耳 | | 技法:二曲折连写,上曲折小,下曲折大,竖用悬针也可弧竖。形稍宽,不宜大。 |

扫一扫 看视频

阝　阝　阝　阝

邻　邻　邻　　　邻　邻　邻

那　那　那　　　那　那　那

郑　郑　郑　　　郑　郑　郑

经典诗句

牧童骑黄牛,歌声振林樾。
意欲捕鸣蝉,忽然闭口立。

长　横	技法：起笔略顿，运笔略向右上方至适当位置时，稍顿笔即回锋收笔，笔锋启左使之舒展。

起笔轻顿
回锋收笔

一　一　一　一

王　王　王　　　王　王　王

五　五　五　　　五　五　五

七　七　七　　　七　七　七

短　横	技法：写法如长横，但其形比长横短，注意短横上倾角度比长横明显。

入笔向右行
回收

一　一　一　一

三　三　三　　　三　三　三

夭　夭　夭　　　夭　夭　夭

牙　牙　牙　　　牙　牙　牙

千古名言

昔我往矣，杨柳依依。今我来思，雨雪霏霏。

——《诗经》

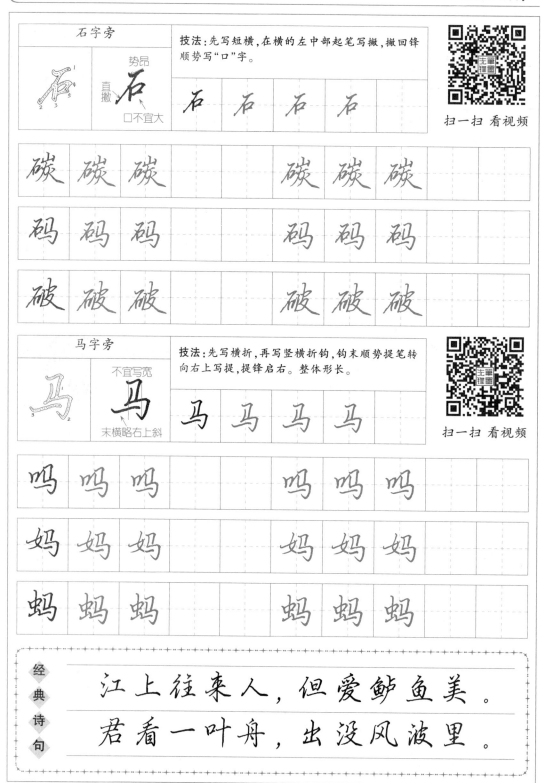

石字旁		技法：先写短横，在横的左中部起笔写撇，撇回锋顺势写"口"字。

石 石 石 石

扫一扫 看视频

碳 碳 碳 　 碳 碳 碳

码 码 码 　 码 码 码

破 破 破 　 破 破 破

马字旁		技法：先写横折，再写竖横折钩，钩末顺势提笔转向右上写提，提锋启右。整体形长。

马 马 马 马

扫一扫 看视频

吗 吗 吗 　 吗 吗 吗

妈 妈 妈 　 妈 妈 妈

蚂 蚂 蚂 　 蚂 蚂 蚂

经典诗句

江上往来人，但爱鲈鱼美。
君看一叶舟，出没风波里。

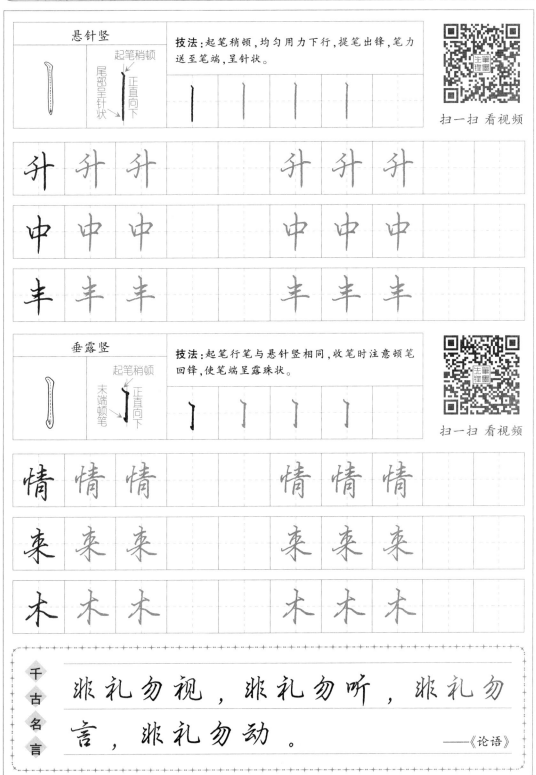

| 悬针竖 | 技法：起笔稍顿，均匀用力下行，提笔出锋，笔力送至笔端，呈针状。 |

扫一扫 看视频

升 升 升　　升 升 升
中 中 中　　中 中 中
丰 丰 丰　　丰 丰 丰

| 垂露竖 | 技法：起笔行笔与悬针竖相同，收笔时注意顿笔回锋，使笔端呈露珠状。 |

扫一扫 看视频

情 情 情　　情 情 情
来 来 来　　来 来 来
木 木 木　　木 木 木

千古名言　非礼勿视，非礼勿听，非礼勿言，非礼勿动。
——《论语》

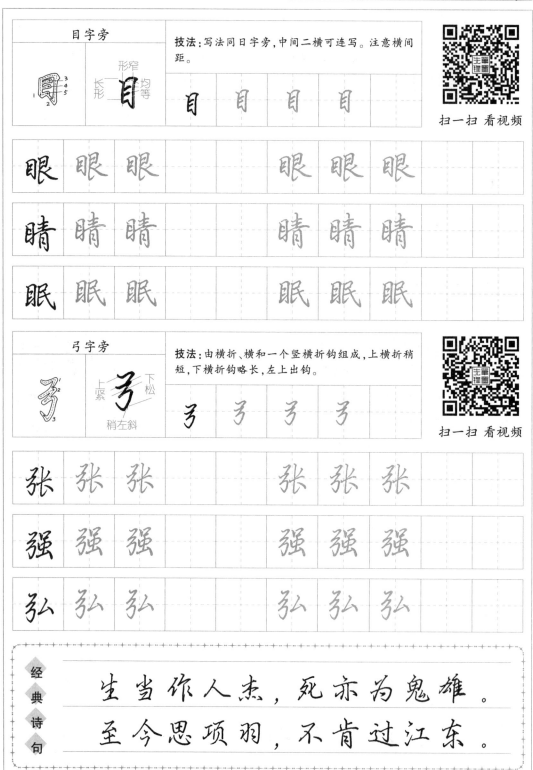

目字旁

技法：写法同日字旁，中间二横可连写。注意横间距。

目　目　目　目

扫一扫　看视频

眼　眼　眼　　　眼　眼　眼

睛　睛　睛　　　睛　睛　睛

眠　眠　眠　　　眠　眠　眠

弓字旁

技法：由横折、横和一个竖横折钩组成，上横折稍短，下横折钩略长，左上出钩。

弓　弓　弓　弓

扫一扫　看视频

张　张　张　　　张　张　张

强　强　强　　　强　强　强

弘　弘　弘　　　弘　弘　弘

经典诗句

生当作人杰，死亦为鬼雄。
至今思项羽，不肯过江东。

短　撇		技法：起笔重顿，转笔向左下快速出锋，撇的角度要因字取势。宜短勿长，如"鸟啄食"。				

扫一扫 看视频

禾 禾 禾 禾 禾 禾

千 千 千 千 千 千

乐 乐 乐 乐 乐 乐

斜　撇		技法：起笔重顿，由重至轻向左下行笔，运笔至末端出锋或向上回锋带钩。行笔斜度要因字取势。				

扫一扫 看视频

人 人 人 人 人 人

尽 尽 尽 尽 尽 尽

令 令 令 令 令 令

千古名言　富贵不能淫，贫贱不能移，威武不能屈。

——孟子

口字旁		技法：首笔短竖，横折、横连写，口形上宽下窄，末笔横画出锋启右。			

整体宜小　竖折向左收

口　口　口　口　　　口　口　口

扫一扫 看视频

吃　吃　吃　　　吃　吃　吃

叶　叶　叶　　　叶　叶　叶

喝　喝　喝　　　喝　喝　喝

日字旁		技法：短竖回锋启上写横折钩，钩锋向内，中部短横居中，末横可为提画出锋启右，形不宜宽大。			

形窄　间距均等

日　日　日　日　　　日　日　日

扫一扫 看视频

明　明　明　　　明　明　明

暖　暖　暖　　　暖　暖　暖

晴　晴　晴　　　晴　晴　晴

经典诗句

迟日江山丽，春风花草香。
泥融飞燕子，沙暖睡鸳鸯。

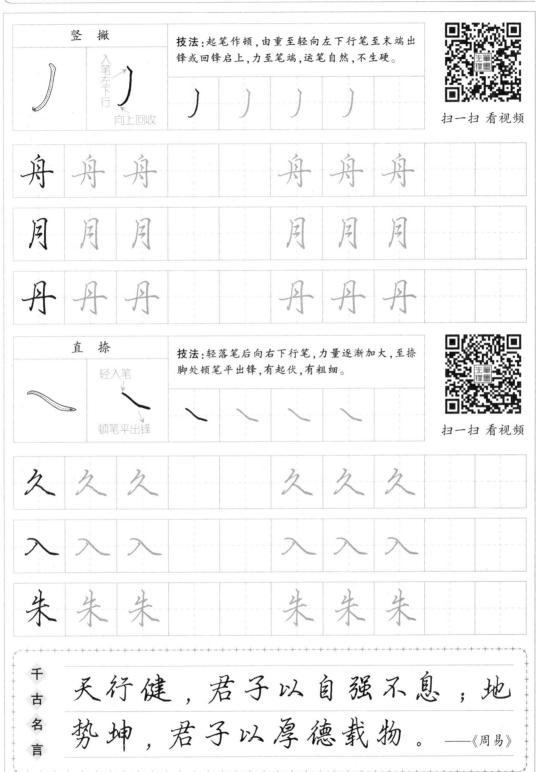

竖撇	
技法：起笔作顿，由重至轻向左下行笔至末端出锋或回锋启上，力至笔端，运笔自然，不生硬。	

入笔左下行　向上回收

扫一扫 看视频

舟 舟 舟　　舟 舟 舟

月 月 月　　月 月 月

丹 丹 丹　　丹 丹 丹

直捺	
技法：轻落笔后向右下行笔，力量逐渐加大，至捺脚处顿笔平出锋，有起伏，有粗细。	

轻入笔　顿笔平出锋

扫一扫 看视频

久 久 久　　久 久 久

入 入 入　　入 入 入

朱 朱 朱　　朱 朱 朱

千古名言

天行健，君子以自强不息；地势坤，君子以厚德载物。——《周易》

绞丝旁

技法： 撇折连笔写，第一个撇折较长，第二个撇折略小，末笔提锋启右。整体形不宜太宽。

上折大下折小
提锋启右

扫一扫　看视频

线　线　线　　　线　线　线

红　红　红　　　红　红　红

约　约　约　　　约　约　约

金字旁

技法： 先写长撇，撇不出锋上启第一短横，此短横也可用点代替后接笔写第二、三横，最后写竖提，提锋启右。

撇长而直　间距均等
提锋启右

扫一扫　看视频

铁　铁　铁　　　铁　铁　铁

铜　铜　铜　　　铜　铜　铜

钢　钢　钢　　　钢　钢　钢

经典诗句

山中相送罢，日暮掩柴扉。
春草明年绿，王孙归不归。

平　捺

写出一小颈
顿笔后向右平出锋

技法：起笔轻落，平行写出一小颈，再右下行笔，边行边按，使笔画逐渐加粗，取势平坦，至捺脚顿笔出锋。

扫一扫 看视频

迁 迁 迁 　 迁 迁 迁

之 之 之 　 之 之 之

道 道 道 　 道 道 道

反　捺

轻入笔
重顿回收

技法：起笔轻入，由轻渐重向右下行笔，至收笔处顿笔回收，形如一个长长的右点。

扫一扫 看视频

秦 秦 秦 　 秦 秦 秦

奏 奏 奏 　 奏 奏 奏

食 食 食 　 食 食 食

千古名言

勿以恶小而为之，勿以善小而不为。

——《三国志》

三点水		技法：三点呈弧形排列，上为两右点，末为挑点，三点形断意连。

扫一扫 看视频

流 流 流　　流 流 流

江 江 江　　江 江 江

河 河 河　　河 河 河

女字旁		技法：先写撇折点，再写撇，撇尾环绕向右上写长挑，挑锋启右。形不宜太大。

扫一扫 看视频

女 女 女 女

如 如 如　　如 如 如

奶 奶 奶　　奶 奶 奶

姐 姐 姐　　姐 姐 姐

经典诗句

春种一粒粟，秋收万颗子。

四海无闲田，农夫犹饿死。

| 提 | 技法:起笔作顿,然后迅速向右上出锋,锋与下笔相呼应,力量由重渐轻,提的长短因字而异。 |

轻入笔　右上出锋

扫一扫 看视频

些 些 些　　　些 些 些

红 红 红　　　红 红 红

级 级 级　　　级 级 级

| 竖　钩 | 技法:起笔略顿,向下行笔,宜直而挺腹,使竖画挺拔有力,竖末略顿后左上出钩,注意重心。 |

入笔下行　顿笔出钩

扫一扫 看视频

水 水 水　　　水 水 水

寸 寸 寸　　　寸 寸 寸

才 才 才　　　才 才 才

千古名言　君子之交淡若水,小人之交甘若醴。

——《庄子》

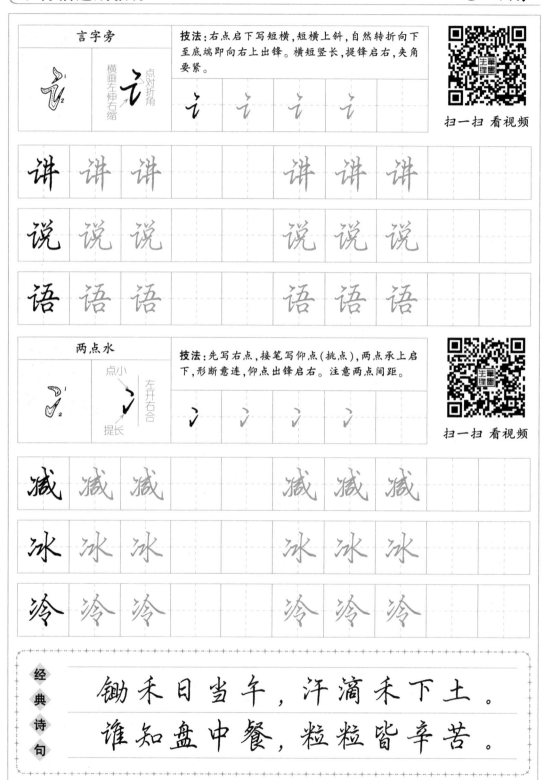

言字旁	
横画左伸右缩	点对折角

技法：右点启下写短横，短横上斜，自然转折向下至底端即向右上出锋。横短竖长，提锋启右，夹角要紧。

扫一扫 看视频

讲 讲 讲　　讲 讲 讲

说 说 说　　说 说 说

语 语 语　　语 语 语

两点水	
点小　提长	左开右合

技法：先写右点，接笔写仰点(挑点)，两点承上启下，形断意连，仰点出锋启右。注意两点间距。

扫一扫 看视频

减 减 减　　减 减 减

冰 冰 冰　　冰 冰 冰

冷 冷 冷　　冷 冷 冷

经典诗句

锄禾日当午，汗滴禾下土。
谁知盘中餐，粒粒皆辛苦。

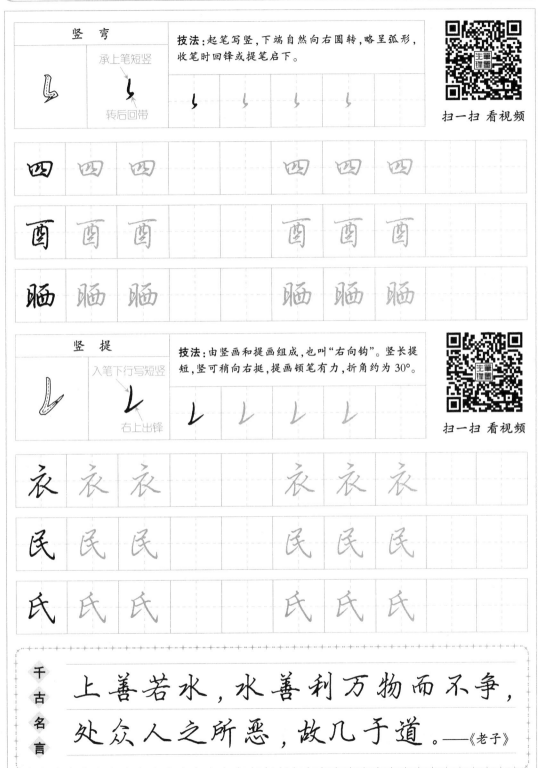

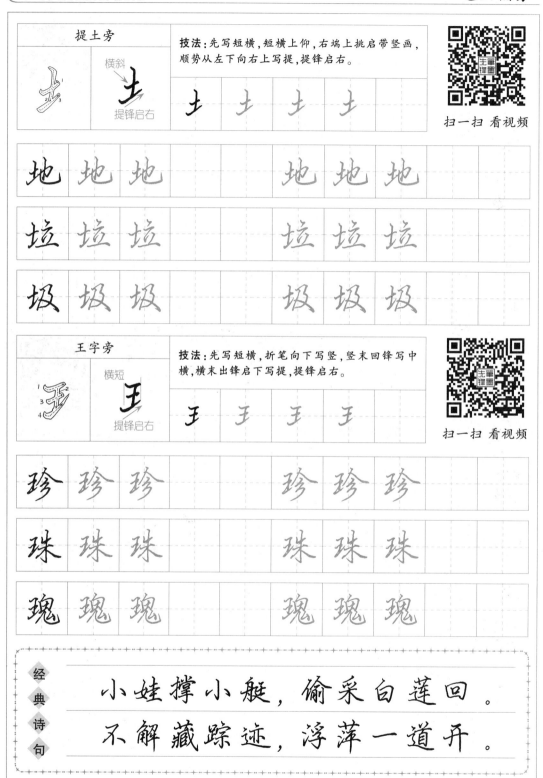

提土旁		技法:先写短横,短横上仰,右端上挑启带竖画,顺势从左下向右上写提,提锋启右。

横斜　土　提锋启右

土　土　土　土

扫一扫 看视频

地　地　地　　　地　地　地

垃　垃　垃　　　垃　垃　垃

圾　圾　圾　　　圾　圾　圾

王字旁		技法:先写短横,折笔向下写竖,竖末回锋写中横,横末出锋启下写提,提锋启右。

横短　王　提锋启右

王　王　王　王

扫一扫 看视频

珍　珍　珍　　　珍　珍　珍

珠　珠　珠　　　珠　珠　珠

瑰　瑰　瑰　　　瑰　瑰　瑰

经典诗句

小娃撑小艇,偷采白莲回。

不解藏踪迹,浮萍一道开。

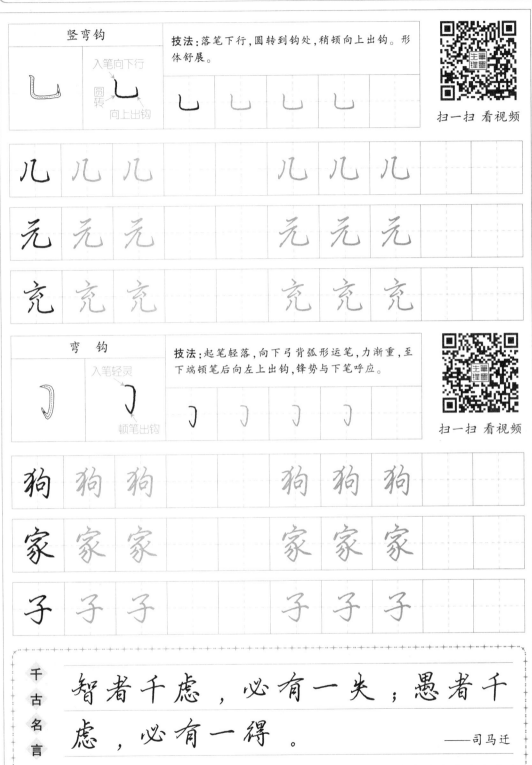

| 竖弯钩 | | 技法:落笔下行,圆转到钩处,稍顿向上出钩。形体舒展。 |

入笔向下行
圆转
向上出钩

扫一扫 看视频

儿 儿 儿　　儿 儿 儿

元 元 元　　元 元 元

兖 兖 兖　　兖 兖 兖

| 弯 钩 | | 技法:起笔轻落,向下弓背弧形运笔,力渐重,至下端顿笔后向左上出钩,锋势与下笔呼应。 |

入笔轻灵
顿笔出钩

扫一扫 看视频

狗 狗 狗　　狗 狗 狗

家 家 家　　家 家 家

子 子 子　　子 子 子

千古名言

智者千虑,必有一失;愚者千虑,必有一得。

——司马迁

11

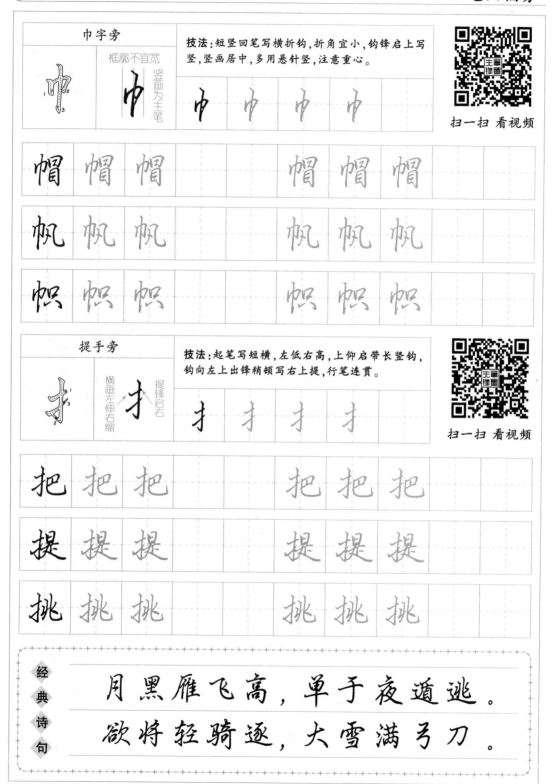

巾字旁

框廓不宜宽　竖画为主笔

技法：短竖回笔写横折钩，折角宜小，钩锋启上写竖，竖画居中，多用悬针竖，注意重心。

巾　巾　巾　巾

扫一扫 看视频

帽　帽　帽　　　　帽　帽　帽

帆　帆　帆　　　　帆　帆　帆

帜　帜　帜　　　　帜　帜　帜

提手旁

横画左伸右缩　提锋启右

技法：起笔写短横，左低右高，上仰启带长竖钩，钩向左上出锋稍顿写右上提，行笔连贯。

才　才　才　才

扫一扫 看视频

把　把　把　　　　把　把　把

提　提　提　　　　提　提　提

挑　挑　挑　　　　挑　挑　挑

经典诗句

月黑雁飞高，单于夜遁逃。
欲将轻骑逐，大雪满弓刀。

34

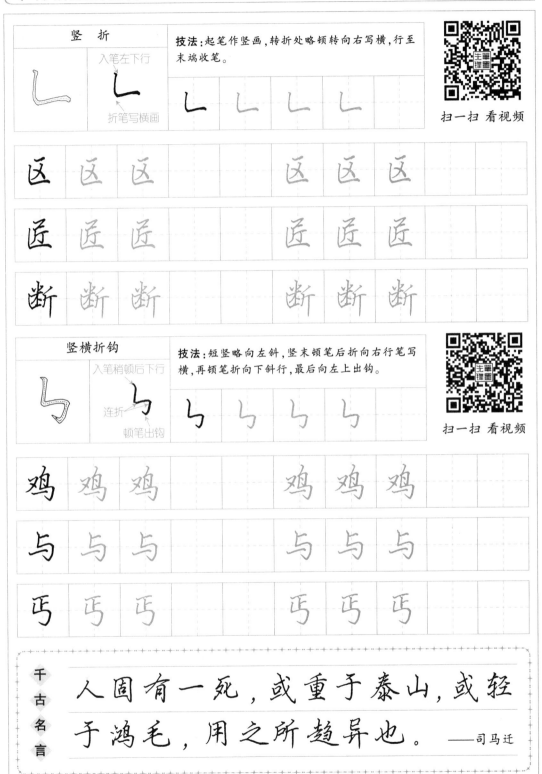

竖折			技法:起笔作竖画,转折处略顿转向右写横,行至末端收笔。						

扫一扫 看视频

竖横折钩			技法:短竖略向左斜,竖末顿笔后折向右行笔写横,再顿笔折向下斜行,最后向左上出钩。						

扫一扫 看视频

千古名言

人固有一死,或重于泰山,或轻于鸿毛,用之所趋异也。 ——司马迁

火字旁		技法：先写左右两点，两点左呼右应，然后写撇，撇末回锋启带下点。形宜右倾。					

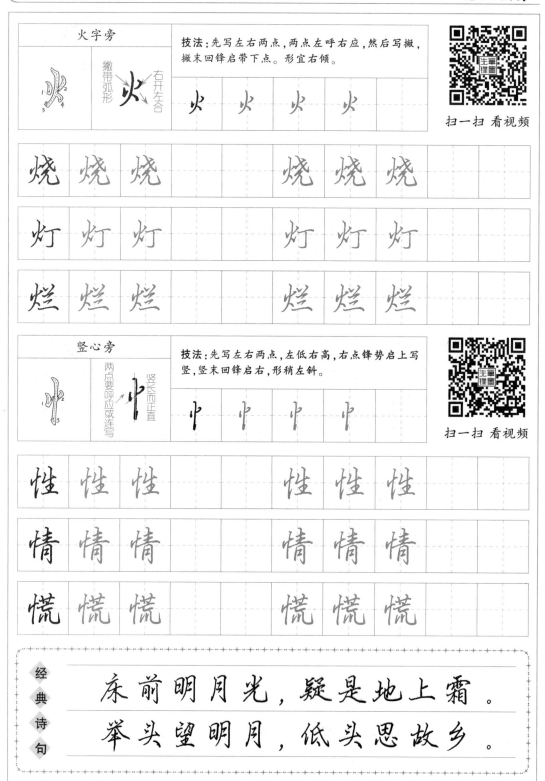

扫一扫 看视频

竖心旁		技法：先写左右两点，左低右高，右点锋势启上写竖，竖末回锋启右，形稍左斜。					

扫一扫 看视频

经典诗句

床前明月光，疑是地上霜。

举头望明月，低头思故乡。

33

| 斜　钩 | **技法**：顿笔向右下呈弧形运笔，笔末折笔向上出钩，使出钩伸展。 |

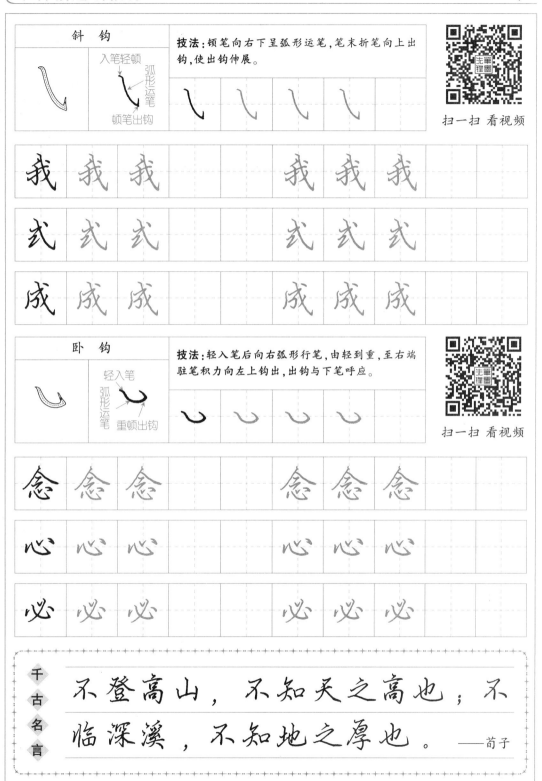

扫一扫　看视频

我　我　我　　　　　我　我　我

式　式　式　　　　　式　式　式

成　成　成　　　　　成　成　成

| 卧　钩 | **技法**：轻入笔后向右弧形行笔，由轻到重，至右端驻笔积力向左上钩出，出钩与下笔呼应。 |

扫一扫　看视频

念　念　念　　　　　念　念　念

心　心　心　　　　　心　心　心

必　必　必　　　　　必　必　必

千古名言　不登高山，不知天之高也；不临深溪，不知地之厚也。——荀子

13

衣字旁

可连可断
夹角小于45°

技法: 俯点启下,横折撇的夹角莫大,折角对点,撇与短竖的交叉处写撇点和右点。也可撇提代撇和两点。

扫一扫 看视频

初 初 初　　初 初 初

衬 衬 衬　　衬 衬 衬

衫 衫 衫　　衫 衫 衫

立字旁

居中
末横为提

技法: 右点启下写短横,连笔写两点,接写短提,笔势连贯,一气呵成。提锋启右与下笔呼应。

扫一扫 看视频

立 立 立 立

站 站 站　　站 站 站

飙 飙 飙　　飙 飙 飙

端 端 端　　端 端 端

经典诗句

解落三秋叶,能开二月花。
过江千尺浪,入竹万竿斜。

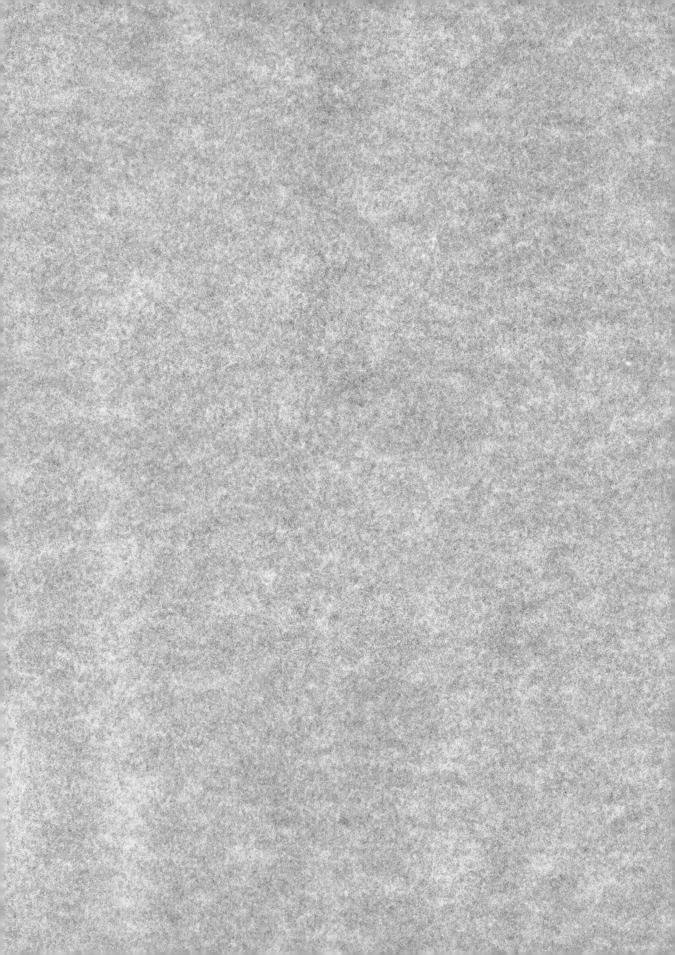

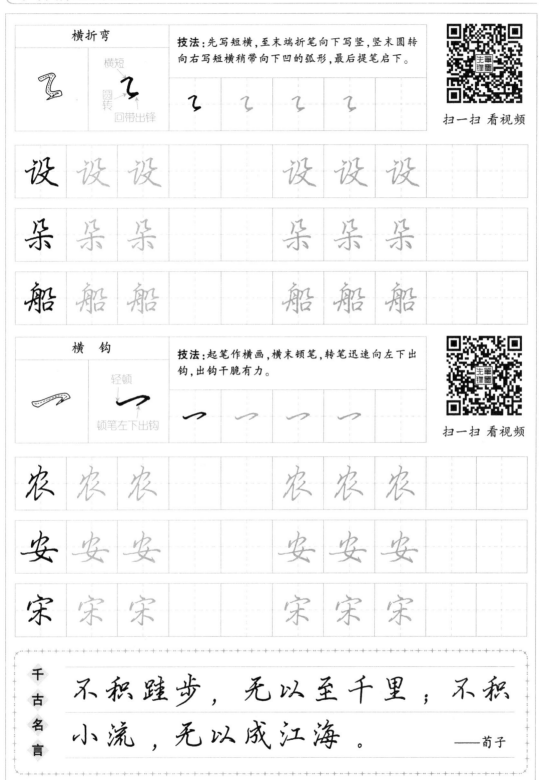

横折弯

技法：先写短横，至末端折笔向下写竖，竖末圆转向右写短横稍带向下凹的弧形，最后提笔启下。

横短
圆转
回带出锋

扫一扫 看视频

设　设　设　　　设　设　设

朵　朵　朵　　　朵　朵　朵

船　船　船　　　船　船　船

横　钩

技法：起笔作横画，横末顿笔，转笔迅速向左下出钩，出钩干脆有力。

轻顿
顿笔左下出钩

扫一扫 看视频

农　农　农　　　农　农　农

安　安　安　　　安　安　安

宋　宋　宋　　　宋　宋　宋

千古名言

不积跬步，无以至千里；不积小流，无以成江海。

——荀子

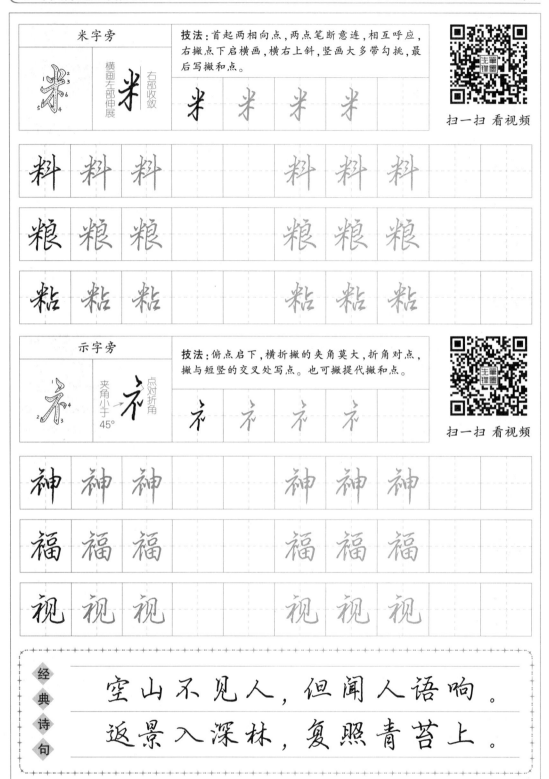

米字旁

横画左部伸展　右部收敛

技法：首起两相向点，两点笔断意连，相互呼应，右撇点下启横画，横右上斜，竖画大多带勾挑，最后写撇和点。

扫一扫　看视频

米　米　米　米

料　料　料　　　料　料　料

粮　粮　粮　　　粮　粮　粮

粘　粘　粘　　　粘　粘　粘

示字旁

点对折角　夹角小于45°

技法：俯点启下，横折撇的夹角莫大，折角对点，撇与短竖的交叉处写点。也可撇提代撇和点。

扫一扫　看视频

衤　衤　衤　衤

神　神　神　　　神　神　神

福　福　福　　　福　福　福

视　视　视　　　视　视　视

经典诗句

空山不见人，但闻人语响。

返景入深林，复照青苔上。

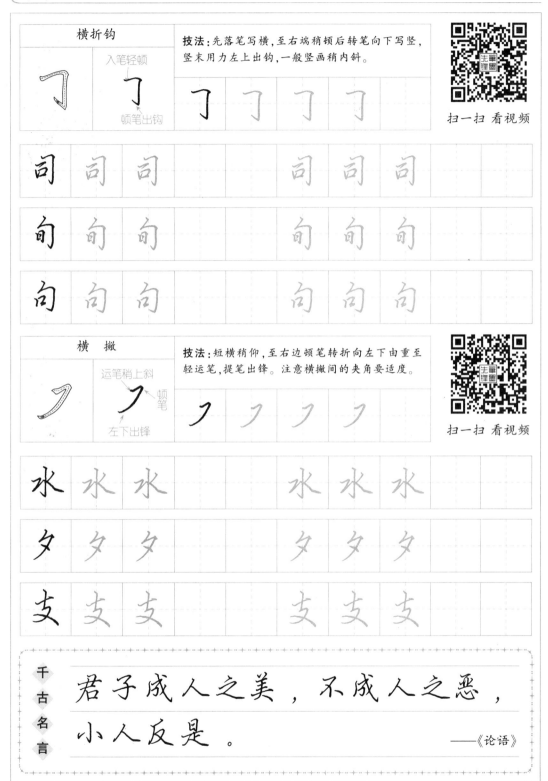

| 横折钩 | | **技法**：先落笔写横，至右端稍顿后转笔向下写竖，竖末用力左上出钩，一般竖画稍内斜。 | | | | | | |

扫一扫 看视频

| 横撇 | | **技法**：短横稍仰，至右边顿笔转折向左下由重至轻运笔，提笔出锋。注意横撇间的夹角要适度。 | | | | | | |

扫一扫 看视频

千古名言

君子成人之美，不成人之恶，
小人反是。

——《论语》

15

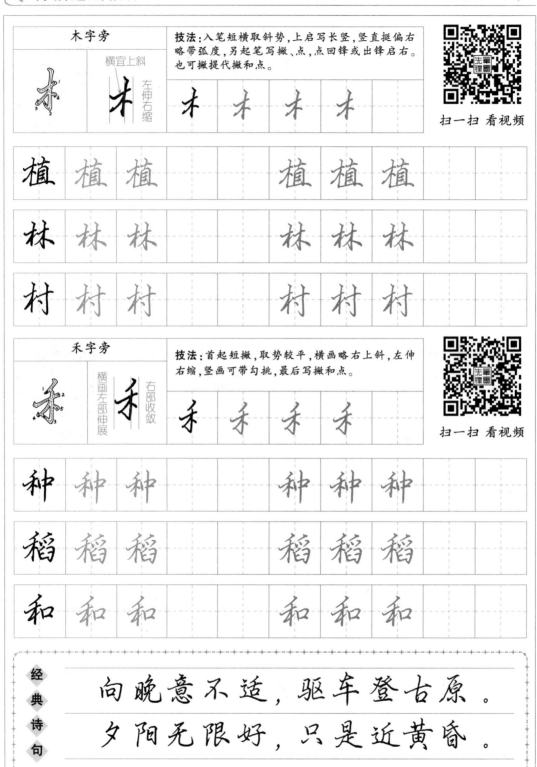

木字旁

技法：入笔短横取斜势，上启写长竖，竖直挺偏右略带弧度，另起笔写撇、点，点回锋或出锋启右。也可撇提代撇和点。

横宜上斜　左伸右缩

木　木　木　木

植　植　植　　植　植　植

林　林　林　　林　林　林

村　村　村　　村　村　村

禾字旁

技法：首起短撇，取势较平，横画略右上斜，左伸右缩，竖画可带勾挑，最后写撇和点。

横画左部伸展　右部收敛

禾　禾　禾　禾

种　种　种　　种　种　种

稻　稻　稻　　稻　稻　稻

和　和　和　　和　和　和

经典诗句

向晚意不适，驱车登古原。
夕阳无限好，只是近黄昏。

扫一扫 看视频

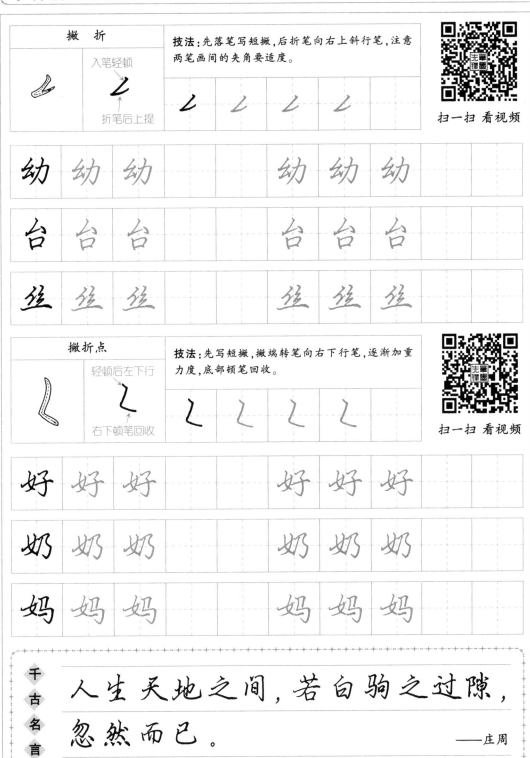

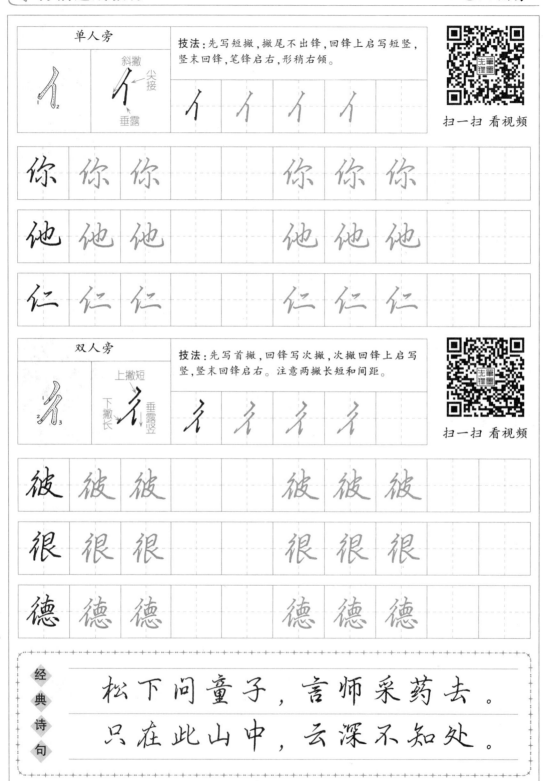

单人旁

技法：先写短撇，撇尾不出锋，回锋上启写短竖，竖末回锋，笔锋启右，形稍右倾。

扫一扫 看视频

你 你 你　　你 你 你

他 他 他　　他 他 他

仁 仁 仁　　仁 仁 仁

双人旁

技法：先写首撇，回锋写次撇，次撇回锋上启写竖，竖末回锋启右。注意两撇长短和间距。

扫一扫 看视频

彼 彼 彼　　彼 彼 彼

很 很 很　　很 很 很

德 德 德　　德 德 德

经典诗句

松下问童子，言师采药去。
只在此山中，云深不知处。

29

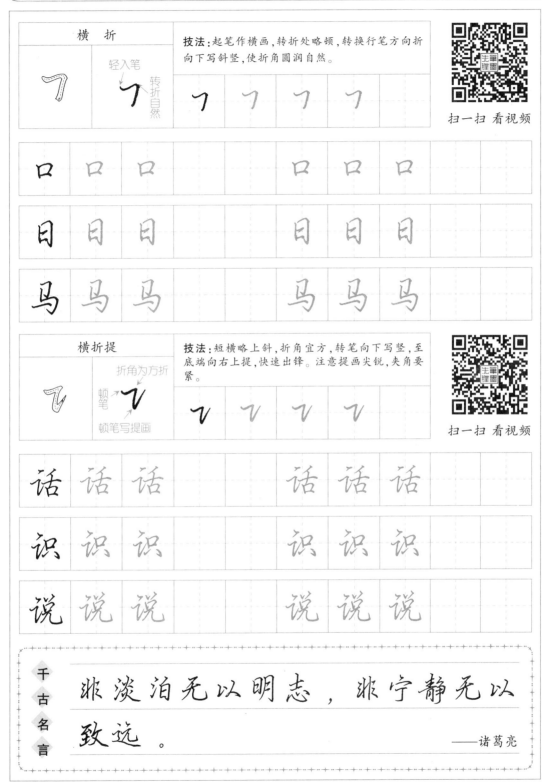

横 折		

技法：起笔作横画，转折处略顿，转换行笔方向折向下写斜竖，使折角圆润自然。

轻入笔　转折自然

口 口 口　　口 口 口

日 日 日　　日 日 日

马 马 马　　马 马 马

横折提		

技法：短横略上斜，折角宜方，转笔向下写竖，至底端向右上提，快速出锋。注意提画尖锐，夹角要紧。

折角为方折　顿笔　顿笔写提画

话 话 话　　话 话 话

识 识 识　　识 识 识

说 说 说　　说 说 说

千古名言

非淡泊无以明志，非宁静无以致远。

——诸葛亮

17

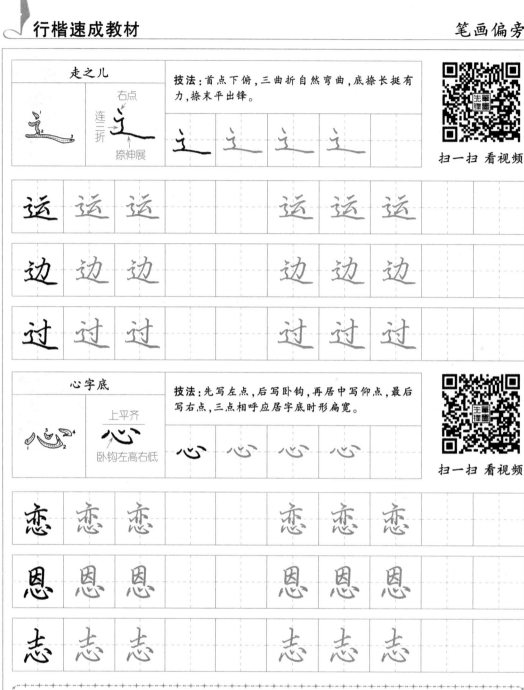

走之儿		技法：首点下俯，三曲折自然弯曲，底捺长挺有力，捺末平出锋。

扫一扫　看视频

心字底		技法：先写左点，后写卧钩，再居中写仰点，最后写右点，三点相呼应居字底时形扁宽。

扫一扫　看视频

经典诗句

千山鸟飞绝，万径人踪灭。
孤舟蓑笠翁，独钓寒江雪。

横折弯钩		技法:先写短横,末端折笔向左下弧形运笔,至底部圆转向右写短横稍带向下凹的弧形,最后提笔向上出钩。

乙　　乙　　　乙　　乙　　乙　　乙

仇　仇　仇　　　　仇　仇　仇

九　九　九　　　　九　九　九

艺　艺　艺　　　　艺　艺　艺

横斜钩		技法:露锋起笔写短横,短横右上斜至末端顿笔向右下行笔,末端顿笔出钩。

乁　　乁　　乁　　乁　　乁　　乁

飞　飞　飞　　　　飞　飞　飞

气　气　气　　　　气　气　气

氧　氧　氧　　　　氧　氧　氧

千古名言　人谁无过,过而能改,善莫大焉。

——《左传》

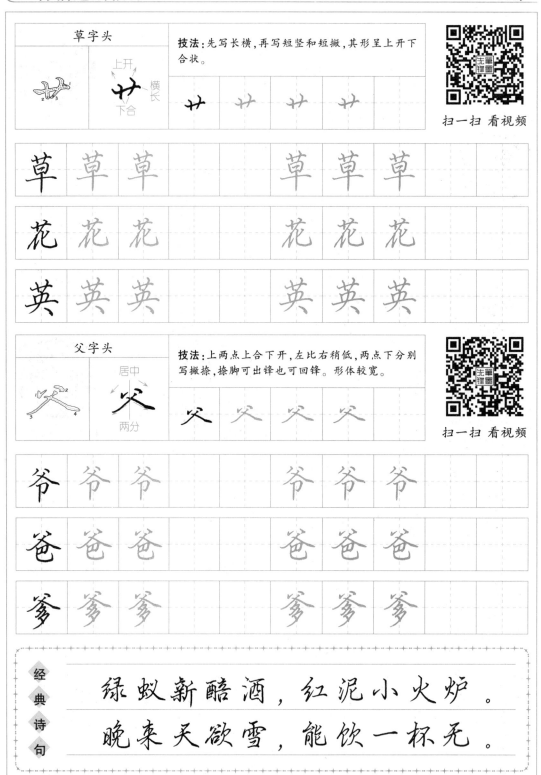

草字头		技法：先写长横，再写短竖和短撇，其形呈上开下合状。

上开　横长　下合

扫一扫 看视频

草 草 草　　　草 草 草

花 花 花　　　花 花 花

英 英 英　　　英 英 英

父字头		技法：上两点上合下开，左比右稍低，两点下分别写撇捺，捺脚可出锋也可回锋。形体较宽。

居中　两分

扫一扫 看视频

爷 爷 爷　　　爷 爷 爷

爸 爸 爸　　　爸 爸 爸

爹 爹 爹　　　爹 爹 爹

经典诗句

绿蚁新醅酒，红泥小火炉。

晚来天欲雪，能饮一杯无。

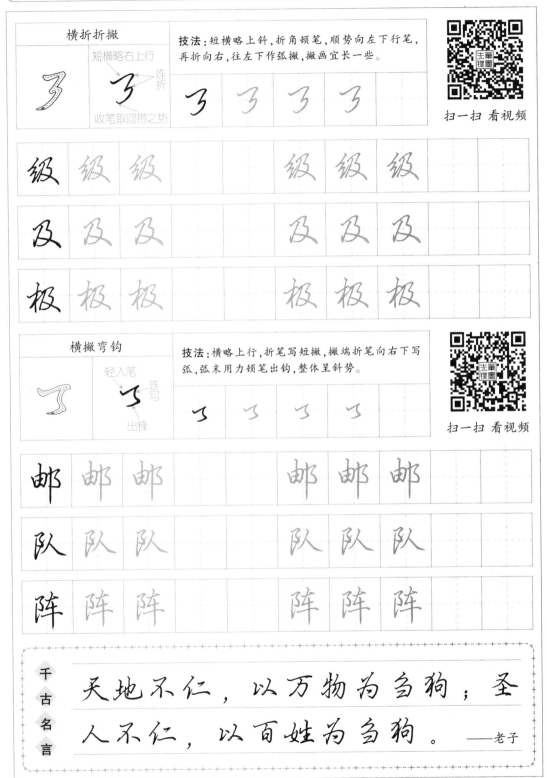

横折折撇		技法：短横略上斜，折角顿笔，顺势向左下行笔，再折向右，往左下作弧撇，撇画宜长一些。

扫一扫 看视频

级 级 级　　　级 级 级

及 及 及　　　及 及 及

极 极 极　　　极 极 极

横撇弯钩		技法：横略上行，折笔写短撇，撇端折笔向右下写弧，弧末用力顿笔出钩，整体呈斜势。

扫一扫 看视频

邮 邮 邮　　　邮 邮 邮

队 队 队　　　队 队 队

阵 阵 阵　　　阵 阵 阵

千古名言

天地不仁，以万物为刍狗；圣人不仁，以百姓为刍狗。 ——老子

19

病字头	技法：右点下俯连写短横，横末稍顿，提笔启左写长撇，撇末回锋上启写两点，两点左开右合，大小适中。

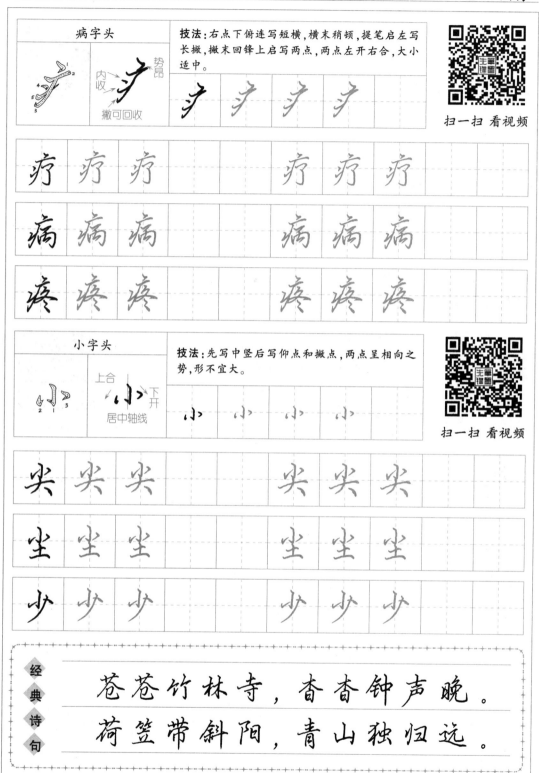

小字头

技法：先写中竖后写仰点和撇点，两点呈相向之势，形不宜大。

疗 疗 疗 　　疗 疗 疗

病 病 病 　　病 病 病

疼 疼 疼 　　疼 疼 疼

小 小 小 小

尖 尖 尖 　　尖 尖 尖

尘 尘 尘 　　尘 尘 尘

少 少 少 　　少 少 少

经典诗句

苍苍竹林寺，杳杳钟声晚。

荷笠带斜阳，青山独归远。

横折折折钩

短横右上稍斜
连折
顿笔出钩

技法： 横略上斜，折角宜方，转笔左下行，再折笔向右，顿笔呈方角，再左下方行笔至底部快速向左上出钩。

扫一扫 看视频

乃　乃　乃　　乃　乃　乃

秀　秀　秀　　秀　秀　秀

仍　仍　仍　　仍　仍　仍

竖折撇

顿笔下行
直折
出锋

技法： 起笔作顿后写竖画，竖画应略向左取势，笔力由重至轻，竖末折笔向右行笔写横，横不宜长，横末顿笔向左下撇出，力至笔端。

扫一扫 看视频

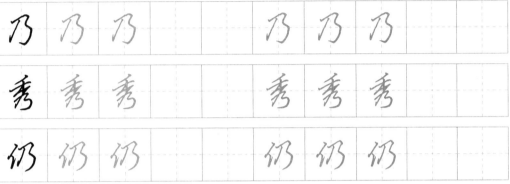

专　专　专　　专　专　专

传　传　传　　传　传　传

砖　砖　砖　　砖　砖　砖

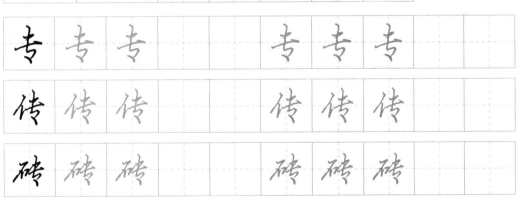

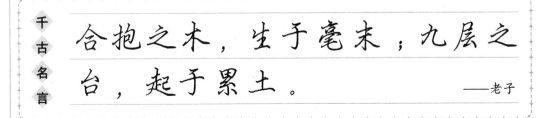

千古名言

合抱之木，生于毫末；九层之台，起于累土。

——老子

广字头		技法：先写右点，接笔写短横。横末稍顿笔，回锋写长撇，撇末回锋启上，点居横中，横短撇长。

广　广　广　广

扫一扫 看视频

庄　庄　庄　　　　庄　庄　庄

庆　庆　庆　　　　庆　庆　庆

床　床　床　　　　床　床　床

户字头		技法：先写右点，接写横折、横，在上横左端起笔写长撇，形稍直，撇末回锋，形不宜宽。

户　户　户　户

扫一扫 看视频

启　启　启　　　　启　启　启

肩　肩　肩　　　　肩　肩　肩

房　房　房　　　　房　房　房

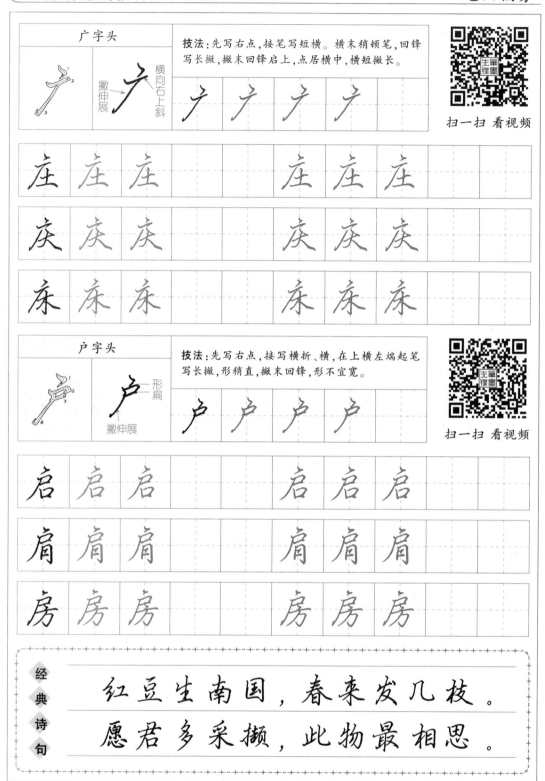

经典诗句

红豆生南国，春来发几枝。

愿君多采撷，此物最相思。

强化训练一

只	只	只		共	共	共	
兵	兵	兵		谷	谷	谷	
冬	冬	冬		斗	斗	斗	
尽	尽	尽		头	头	头	
兴	兴	兴		举	举	举	
学	学	学		觉	觉	觉	
兆	兆	兆		挑	挑	挑	

望洞庭湖赠张丞相

〔唐〕孟浩然

八月湖水平，涵虚混太清。
气蒸云梦泽，波撼岳阳城。欲济
无舟楫，端居耻圣明。坐观垂钓
者，徒有羡鱼情。

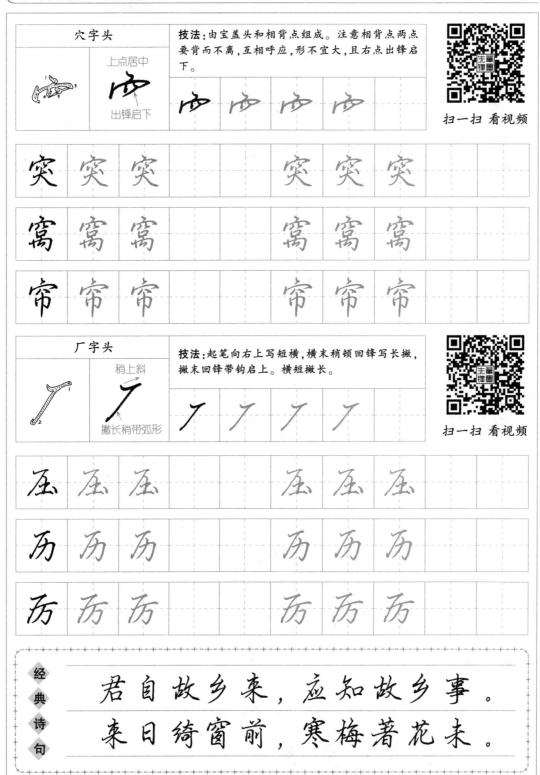

穴字头		技法：由宝盖头和相背点组成。注意相背点两点要背而不离，互相呼应，形不宜大，且右点出锋启下。

上点居中
出锋启下

扫一扫 看视频

突 突 突　　　突 突 突

窝 窝 窝　　　窝 窝 窝

帘 帘 帘　　　帘 帘 帘

厂字头		技法：起笔向右上写短横，横末稍顿回锋写长撇，撇末回锋带钩启上。横短撇长。

稍上斜
撇长稍带弧形

扫一扫 看视频

厂 厂 厂 厂

压 压 压　　　压 压 压

历 历 历　　　历 历 历

厉 厉 厉　　　厉 厉 厉

经典诗句

君自故乡来，应知故乡事。
来日绮窗前，寒梅著花未。

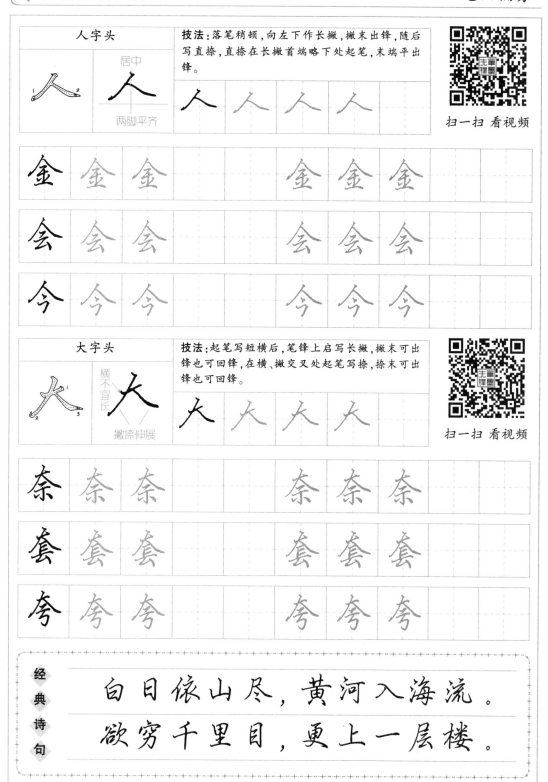

人字头

技法：落笔稍顿，向左下作长撇，撇末出锋，随后写直捺，直捺在长撇首端略下处起笔，末端平出锋。

扫一扫 看视频

金　金　金　　　　　金　金　金

会　会　会　　　　　会　会　会

今　今　今　　　　　今　今　今

大字头

技法：起笔写短横后，笔锋上启写长撇，撇末可出锋也可回锋，在横、撇交叉处起笔写捺，捺末可出锋也可回锋。

扫一扫 看视频

奈　奈　奈　　　　　奈　奈　奈

套　套　套　　　　　套　套　套

夸　夸　夸　　　　　夸　夸　夸

经典诗句

白日依山尽，黄河入海流。
欲穷千里目，更上一层楼。

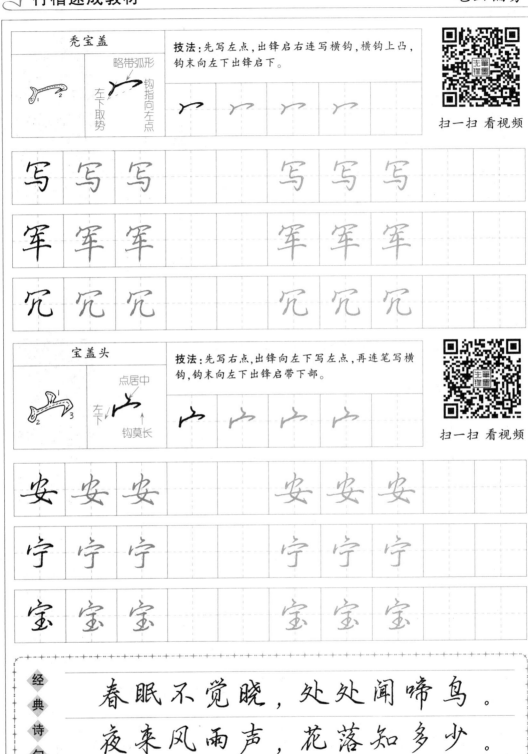

| 秃宝盖 | | 技法：先写左点，出锋启右连写横钩，横钩上凸，钩末向左下出锋启下。 |

略带弧形　钩指向左点　左下取势

扫一扫 看视频

写 写 写　　　　写 写 写

军 军 军　　　　军 军 军

冗 冗 冗　　　　冗 冗 冗

| 宝盖头 | | 技法：先写右点，出锋向左下写左点，再连笔写横钩，钩末向左下出锋启带下部。 |

点居中　左下　钩莫长

扫一扫 看视频

安 安 安　　　　安 安 安

宁 宁 宁　　　　宁 宁 宁

宝 宝 宝　　　　宝 宝 宝

经典诗句

春眠不觉晓，处处闻啼鸟。

夜来风雨声，花落知多少。